趙孟頫書歸去來辭

中華經典碑帖彩色放大本

九四

中華書局

歸去來辭并序

余家貧耕植不足以自給幼稚
盈室缾無儲粟生生所資未見
其術親故多勸余爲長吏脫然
有懷求之靡途會有四方之事諸
侯以惠愛爲德家叔以余貧苦

歸去來辭并序　余家貧，耕植不足以自給。幼稚／盈室，瓶無儲粟，生生所資，未見／其術。親故多勸余爲長吏，脫然／有懷，求之靡途。會有四方之事，諸／侯以惠愛爲德，家叔以余貧苦，／

遄見用為小邑于時風波未息心
憚遠役彭澤去家百里公田之
利可以為酒故便求之及少日眷然
有歸與之情何則質性自然非矯
勵所得飢凍雖切違己交病嘗從人
役於是悵然慷

慨深愧平生之志猶望一稔當斂

裳宵逝尋程氏妹喪于武昌

情在駿奔自免去職仲秋至冬

在官八十餘日因事順心命篇曰

歸去來兮乙巳歲十一月也

歸去來兮田園將蕪胡不歸既

慨，深愧平生之志。猶望一稔，當斂／裳宵逝。尋程氏妹喪于武昌，／情在駿奔，自免去職。仲秋至冬，／在官八十餘日。因事順心，命篇曰／《歸去來兮》。乙巳歲十一月也。／歸去來兮！田園將蕪
胡不歸？既／

4

自以心爲形役奚惆悵而獨悲悟已往之不諫知來者之可追實迷其未遠覺今是而昨非以輕颺風飄飄而吹衣問征夫以路恨晨光之熹微乃瞻衡宇載欣載奔僮僕歡迎稚子候門

自以心爲形役，奚惆悵而獨悲！悟已往之不諫，知來者之可追。實迷途其未遠，覺今是而昨非。舟遙遙以輕颺，風飄飄而吹衣。問征夫以前路，恨晨光之熹微。乃瞻衡宇，載欣載奔，僮僕歡迎，稚子候門。

三逕就荒松菊猶存攜幼入
室有酒盈尊引壺觴以自怡眄
庭柯以怡顏倚南窗以寄傲審
容膝之易安園日涉以成趣門雖
設而常開景翳翳以將入撫孤松以盤桓
首而遐觀雲無心以出岫鳥倦飛

鳥倦飛／

三逕就荒，松菊猶存。攜幼入／室，有酒盈尊。引壺觴以自酌，眄／庭柯以怡顏。倚南窗以寄傲，審／容膝之易安。園日涉以成趣，門雖／設而常關。策扶老以流憩，時矯／首而遐觀。雲無心以出岫

而知還。景翳翳以將入，撫孤松而／盤桓。歸去來兮！請息交以絕遊。／世與我而相違，復駕言兮焉求？悅／親戚之情話，樂琴書以消憂。農／人告余以春及，將有事于西疇。或／命巾車，或棹孤舟。既窈窕以尋／

壑，亦崎嶇而經丘。木欣欣以向榮，泉／涓涓而始流。善萬物之得時，感吾生／之行休。已矣乎！寓形宇內復幾時，／曷不委心任去留？胡為遑遑欲何之？／富貴非吾願，帝鄉不可期。懷良／辰以孤往，或植杖而耘耔。登東／皋以舒嘯，臨清流而賦詩。聊乘／

嶇嶇而經丘木欣欣以向榮泉

涓涓而始流善萬物之得時感吾生

之行休已矣乎寓形宇內復幾時

曷不委心任去留胡為遑遑欲何之

富貴非吾願帝鄉不可期懷良

辰以孤往或植杖而耘耔登東

皋以舒嘯臨清流而賦詩聊乘

化以歸盡，樂夫天命復何疑！／大德元年十二月五日，／受益檢校過僕松雪齋。天／大寒，以火炙研，爲寫此文。／孟頫。

化以歸盡榮夫天命復何疑

大德元年十二月五日

受益檢按過僕松雪齋天

大寒以火炙研爲寫此文

孟頫

歸去來并序

余家貧耕植不足以自給幼

稚盈室瓶無儲粟生生之

資未見其術親故多勸

余為長吏脫然有懷求

之靡途會有四方之事諸

歸去來并序 余家貧，耕植不足以自給。幼／稚盈室，瓶無儲粟，生生之／資，未見其術。親故多勸／余為長吏，脫然有懷，求／之靡途。會有四方之事，諸／

候以惠愛爲德家叔以余

貧苦遂見用爲小邑于時

風波未靜心憚遠役彭澤

去家百里公田之利足以爲

酒故便求之及少日眷然

有歸與之情何則質性自

侯以惠愛爲德，家叔以余／貧苦，遂見用爲小邑。于時／風波未靜，心憚遠役，彭澤／去家百里，公田之利，足以爲／酒。故便求之。及少日，眷然／有歸與之情。何則？質性自／

駃此矯勵所口口飢凍雖迫

違己交病嘗從人事口口腹

自役於是悵然慷慨深愧

平生之志猶望一稔當斂

裳宵逝尋程氏妹喪于

武昌情在駿奔自免去職

秋及冬在官八十餘日因

事順心命篇曰歸去來兮

乙巳歲十一月也

歸去來兮田園將

歸去來兮田園將無胡

既自以心爲形役

奚惆悵而

獨悲悟已往之不諫知來者

之可追寔迷途其未覺

已是戶庭以舟之以輕颺

風飄飄而吹衣問征夫以前路

恨晨光之熹微乃瞻衡宇

載欣載奔童僕歡迎稚子

候門三逕就荒松菊猶存

之可追。寔迷途其未遠，覺今是而昨非。舟遙遙以輕颺，風飄飄而吹衣。問征夫以前路，恨晨光之熹微。乃瞻衡宇，載欣載奔。僮僕歡迎，稚子候門。三逕就荒，松菊猶存。

携幼入室，有酒盈尊。引壺／觴以自酌，眄庭柯以怡顏。倚／南窗以寄傲，審容膝之易／安。園日涉以成趣，門雖設而／常關。策扶老以流憩，時矯／首而遐觀。雲無心以出岫，鳥倦／

携幼入室有酒盈尊引壺
觴以自酌眄庭柯以怡顏倚
南窗以寄傲審容膝之易
安園日涉以成趣門雖設而
常關策扶老以流憩時矯
首而遐觀雲無心以出岫鳥倦

飛而知還景翳翳以將入撫孤

松而盤桓歸去來兮請息交

以絕遊世與我而相違復駕

言兮焉求悅親戚之情話樂

琴書以消憂農人告余以春

及將有事于西疇或命巾車

飛而知還。景翳翳以將入，撫孤／松而盤桓。歸去來兮！請息交／以絕遊。世與我而相違，復駕／言兮焉求？悅親戚之情話，樂／琴書以消憂。農人告余以春／及，將有事于西疇。或命巾車，

或棹孤舟。既窈窕以尋壑，亦／崎嶇而經丘。木欣欣以向榮，泉涓涓／而始流。善萬物之得時，感吾生／之行休。已矣乎！寓形宇內復／幾時，曷不委心任去留？胡爲皇皇／欲何之？富貴非吾願，帝鄉／不／

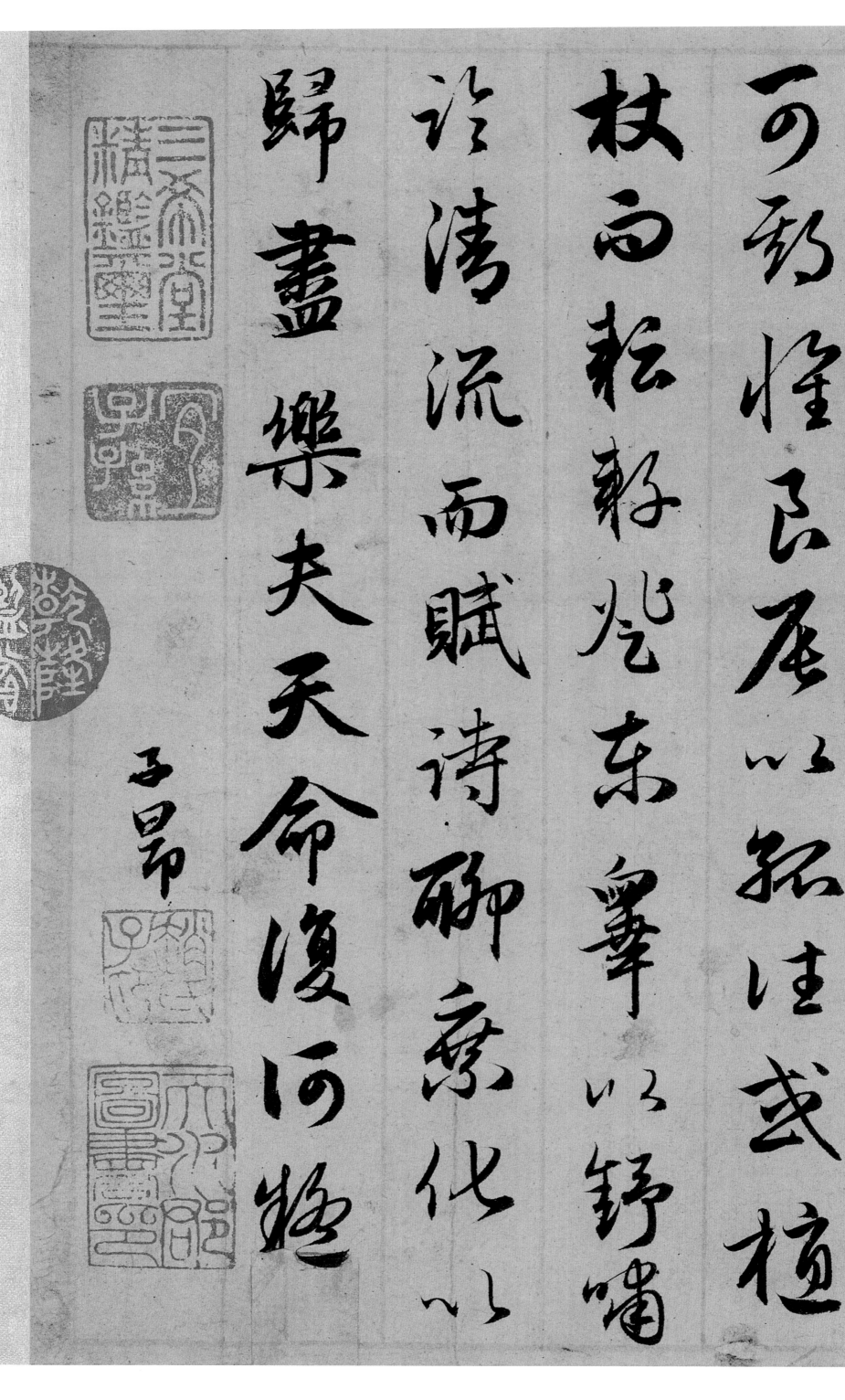

可期。懷良辰以孤往，／或植／杖而耘籽。登東皋以舒嘯，／臨清流而賦詩。聊乘化以／歸盡，樂夫天命復何疑！／子昂。／

歸去來兮辭

余家貧，耕植不足以自給。幼稚盈室，瓶無儲粟，生生所資，未見其術。親故多勸余為長吏，脫然有懷，求之靡途。會有四方之事，諸侯以惠愛為德，家叔以余貧苦，遂見用於小邑。於時風波未靜，心憚遠役，彭澤去家百里，公田之利，足以為酒，故便求之。及少日，眷然有歸歟之情。何則？質性自然，非矯厲所得。飢凍雖切，違己交病。嘗從人事，皆口腹自役。於是悵然慷慨，深愧平生之志。猶望一稔，當斂裳宵逝。尋程氏妹喪于武昌，情在駿奔，自免去職。仲秋至冬，在官八十餘日。因

事順心，命篇曰《歸去來兮》。乙巳歲十一月也。

歸去來兮，田園將蕪胡不歸？既自以心為形役，奚惆悵而獨悲？悟已往之不諫，知來者之可追。實迷途其未遠，覺今是而昨非。舟遙遙以輕颺，風飄飄而吹衣。問征夫以前路，恨晨光之熹微。乃瞻衡宇，載欣載奔。僮僕歡迎，稚子候門。三徑就荒，松菊猶存。攜幼入室，有酒盈樽。引壺觴以自酌，眄庭柯以怡顏。倚南窗以寄傲，審容膝之易安。園日涉以成趣，門雖設而常關。策扶老以流憩，時矯首而遐觀。雲無心以出岫，鳥倦飛而知還。景翳翳以將入，撫

孤松而盤桓。歸去來兮，請息交以絕游。世與我而相違，復駕言兮焉求？悅親戚之情話，樂琴書以消憂。農人告余以春及，將有事于西疇。或命巾車，或棹孤舟。既窈窕以尋壑，亦崎嶇而經丘。木欣欣以向榮，泉涓涓而始流。善萬物之得時，感吾生之行休。已矣乎！寓形宇內復幾時？曷不委心任去留？胡為乎遑遑欲何之？富貴非吾願，帝鄉不可期。懷良辰以孤往，或植杖而耘耔。登東皋以舒嘯，臨清流而賦詩。聊乘化以歸盡，樂夫天命復奚疑！